金印歷代名家小楷

國詮書善見律

孫寶文 編

上海人民美術出版社

尔時世尊遊舍衛城尔時者爲聲聞弟子結
戒時非世間時也遊者有四何謂爲四一者
行二者住三者坐四者臥以此四法是名遊
譬如世人言王出遊若到戲處或行住坐臥
佛遊舍衛亦復如是舍衛者是道士名也昔
有道士居住此地住古有王見此地好就道
士乞爲立國以道士名号爲舍衛如王舍城
昔有轉輪王更相代謝止住此城以其名故
号爲王舍城舍衛亦復如是舍衛又名多有何謂多
有諸國珍寶及雜異物皆來歸聚此國故名多有

爾時世尊遊舍衛城爾時者爲聲聞弟子結戒時非世間時也遊者有四何謂爲四一者行二者住三者坐四者臥以此四法是名遊譬如世人言王出遊若到戲
處或行住坐臥佛遊舍衛亦復如是舍衛者是道士名也昔有道士居住此地住古有王見此地好就道士乞爲立國以道士名號爲舍衛如王舍城昔有轉輪王更相
代謝止住此城以其名故號爲王舍城舍衛亦復如是舍衛又名多有何謂多有諸國珍寶及雜異物皆來歸聚此國故名多有

故宮博物院藏　高二十二點六厘米

舍衛甚微妙觀者無厭足以十音樂聲音中喚飲食豐饒多珎寶猶如帝釋宮迦留陀者是比丘名也欲意熾盛者爲欲火所燒故顏色憔悴身體損瘦法師曰次第文句易可解耳不須廣說若有難處我今當說亂意睡眠者以不定慧以此睡眠也若白日眠先念某時當起如脩多羅中說佛告諸比丘若汝洗浴竟欲眠當作是念我髮未燥當起若如是眠善若夜亦應知時月至某處當起若無月星至某處當起當念佛爲初於十善法中一一法中隨心所念然後眠此

舍衛甚微妙　觀者無厭足　以十音樂聲　音中喚飲食

豐饒多珎寶　猶如帝釋宮

迦留陀者是　比丘名也欲　意熾盛者爲欲火

所燒故顏色　憔悴身體損　瘦法師曰次第文

句易可解耳　不須廣說若　有難處我今當記

亂意睡眠者　以不定慧以　此睡眠也若白日

眠先念其時　當起如脩多　羅中說佛告

諸比丘若汝　洗浴竟欲眠　當作是念我髮未

燒當起若如　是眠善若夜　亦應知時月至其

雰當起若无　月星至其雰　當起當念佛爲初

於十善法中　一一法中隨　心所念然後眠此

癡比丘不作是念而眠色欲所纏是故半出

不淨除夢中者法師曰律本說唯除夢中弄

與夢俱出不淨何以除夢答曰佛結戒制身

業不制意業是以夢中元罪如律本中說律

告諸比丘汝當作如是說若比丘故弄出

精僧伽婆尸沙出精者故出知精出以為適

樂无愧愧心精者律中七種毗婆沙廣解有

色蘇色精離本處本處以腰為處又言不淨

十何謂為十青黃赤白木皮色油色乳色酪

舉體有精唯除髮爪及嫀皮无精若精離本

零至道不至道乃出乃至飽一蠅得僧伽婆

癡比丘不作是念而眠色欲所纏是故弄出不淨除夢中者法師曰律本說唯除夢中弄與夢俱出不淨何以除夢答曰佛結戒制身業不制意業是以夢中無罪如律

本中說佛告諸比丘汝當作如是說戒若比丘故弄出精僧伽婆尸沙出精者故出知精出以為適樂無慚愧心精者律中七種毗婆沙廣解有十何謂為十青黃赤白

木皮色油色乳色酪色穌色精離本處本處以腰為處又言不淨舉體有精唯除髮爪及嫀皮无精若精離本處至道不至道乃至飽一蠅得僧伽婆

故宮博物院藏
高二十二點六厘米

菩薩毋夢菩薩初欲入母胎時夢見白象
從忉利天下入其右脇此是想夢也若夢礼
佛誦經戒布施種種功德此亦想夢法師曰
此夢夢中能識不為想也答曰亦不眠亦不
覺若言眼見夢者於阿毗曇有違若言覺見夢
見欲事與律有違問曰有何違答曰夢見欲
事无人得脫罪又律中說唯除夢中无罪若
如此者夢即虛也答曰不虛何以故如獼猴
眠備多羅中記佛告大王世間人夢如獼猴
眠是故有夢問曰夢善耶為无記耶答曰亦
有善有不善者亦有无記若夢礼佛聽法說

菩薩毋夢菩薩初欲入母胎時夢見白象從忉利天下入其右脇此是想夢也若夢礼佛誦經戒布施種種功德此亦想夢法師曰此夢夢中能識不爲想也答曰亦不眠亦不覺若言眼見夢者於阿毗曇有違若言覺見夢見欲事與律有違問曰有何違答曰夢見欲事無人得脫罪又律中說唯除夢中无罪若如此者夢即虛也答曰不虛何以故如獼猴眠備多羅中說佛告大王世間人夢如獼猴眠是故有夢問曰夢善耶爲無記耶答曰亦有善有不善者亦有无記若夢礼佛聽法說

法此是善功德若夢殺生偷盜奸婬此是不善若夢見赤白青黃色此是無記夢也問曰若爾者應受果報答曰不受果報何以故以心業羸弱故不能感果報是故律中說唯除夢中僧伽婆尸沙者僧伽者僧也婆者初也尸沙者殘也問曰云何僧爲初答曰此比丘已得罪樂欲清淨往到僧所僧與波利婆沙是名初與波利婆沙竟次與六夜行摩那埵爲中殘者與阿浮呵那是名僧伽婆尸沙也法師曰但取義味不須究其文字此罪唯僧能治非一二三人故名僧伽婆尸沙若得故

法此是善功德若夢殺生偷盜奸婬此是不

善若夢見赤白青黃色此是無記夢也問曰

尸沙者應受果報答曰不受果報何以故以

心業羸弱故不能感果報是故律中說唯除

夢中僧伽婆尸沙者僧伽者僧也婆者初也

尸沙者殘也問曰云何僧爲初答曰此比丘

已得罪樂欲清淨往到僧所僧與波利婆沙

是名初與波利婆沙竟次與六夜行摩那埵

爲中殘者與阿浮呵那是名僧伽婆尸沙也

法師曰但取義味不須究其文字此罪唯僧

能治非一二三人故名僧伽婆尸沙若得故

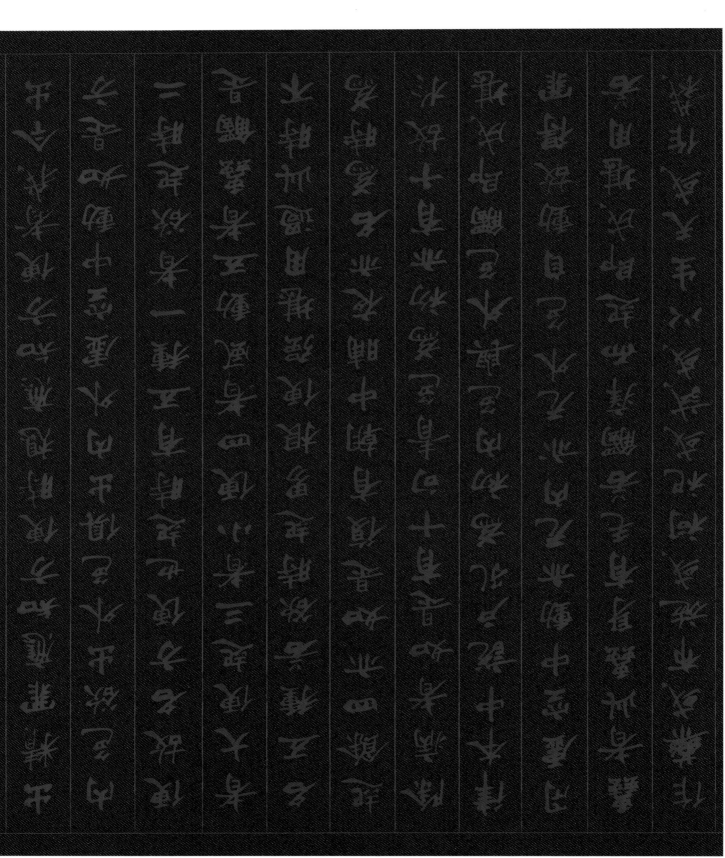

種若作如是者皆悉得罪故出精離本處得罪而不出不得罪自流出精而亦無罪法師日次句易解若比丘得罪往至毗尼師所毗
尼師次第問先勅勿覆藏語先勅我如醫師汝如病者而實頭痛而假言脚痛醫師設藥病亦不差即呵責師無驗不解設藥是故汝可一一向我說若重結重若輕
結輕毗尼師先觀十一欲十一方便問日何謂爲十一欲答日一者樂二者正出樂三者已出樂四者欲樂五者觸樂六者癢樂七者見樂八者坐樂九者

種若作如是者皆悉得罪若故出精離本處

若自流出非故出者亦无罪法師日次句易

得僧伽婆尸沙罪若故出精而不出不得罪

解若比丘得罪往至毗尼師所毗尼師次第

問先勅勿覆藏語先勅我如醫師汝如病者

而實頭痛而假言脚痛醫師設藥病亦不差

即呵責言師无驗不解設藥是故汝可一一

向我說若重結重若輕結輕毗尼師先觀十

一欲十一方便問日何謂爲十一欲答日一

者樂二者正出樂三者已出樂四者欲樂五

者關樂六者痒樂七者見樂八者坐樂九者

米南宫书二十二帖

群玉堂法帖　　（宋）米芾书

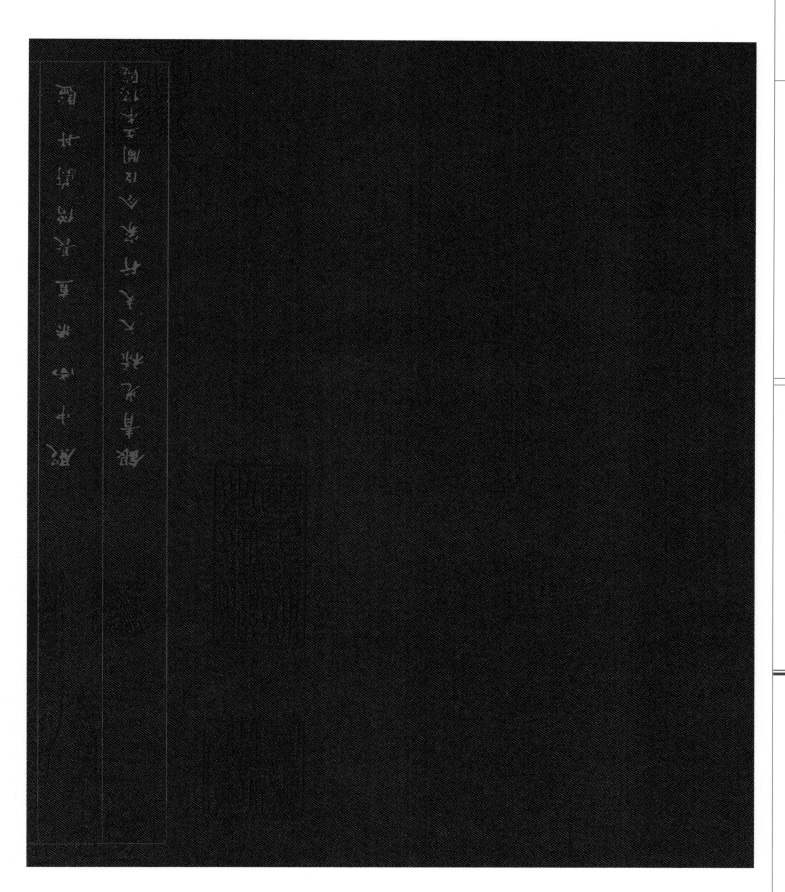